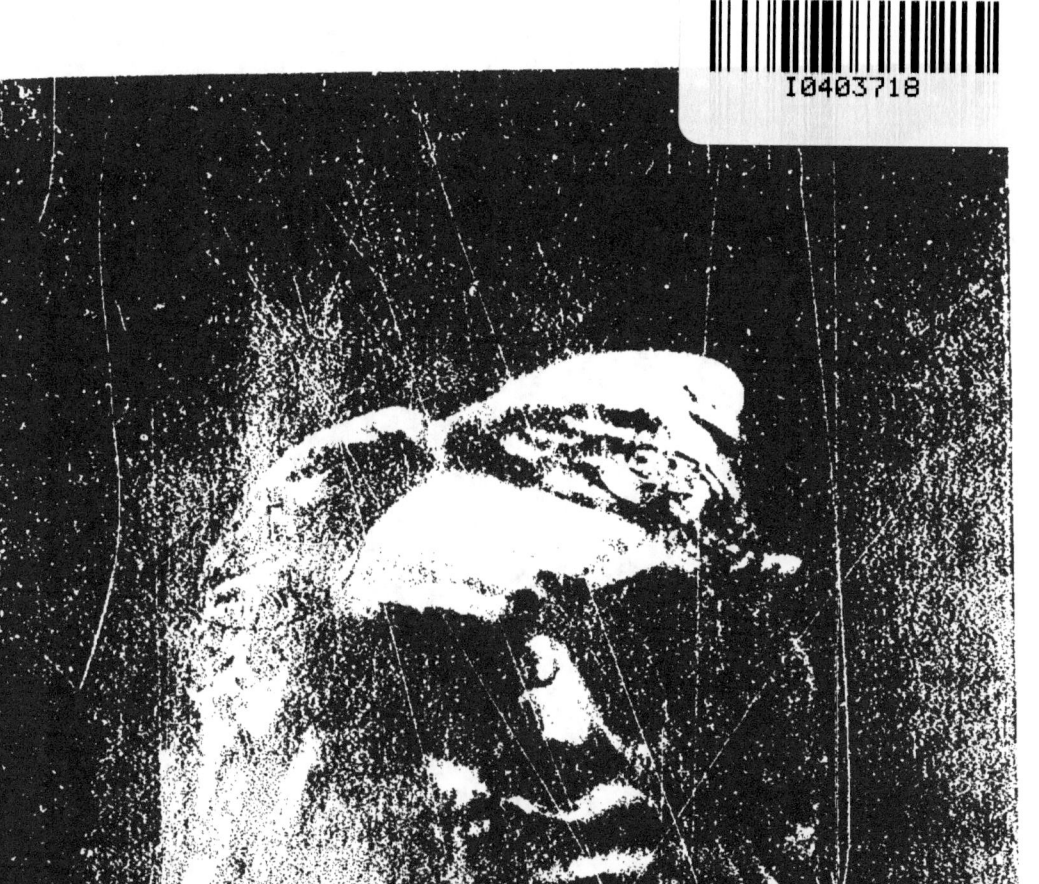

RODIN

Rodin

CH. MORICE

Rodin

PARIS
H. FLOURY, ÉDITEUR
1, Boulevard des Capucines
1900

Le texte ici joint aux dessins de Rodin n'a pas la prétention d'une étude ; seulement le sens d'un hommage.

Il a été lu, le 12 mai 1899, à la Maison d'Art, — Bruxelles — où avait lieu une exposition d'œuvres du Maître

<div style="text-align: right;">Ch. M.</div>

A AUGUSTE RODIN

QUI SCULPTA « L'HOSTIE » (*)

> « L'humanité tout entière se résume dans
> la tête de l'homme et la poitrine de la femme. »
>
> J. Barbey d'Aurevilly.

*La Forme, la Substance et l'Élément
Sont dieux. Je vénère en ma foi profonde
Le pur métal et le feu véhément,
Et la ligne harmonieuse et féconde.
Je crois que la Croix a sauvé le monde
Et l'ardent encens de ma piété
Fuse vers le flanc doré d'Astarté.
Mais plus haut que tout j'adore et j'acclame
Dans le mystère de leur Unité
Le Front de l'homme et le Sein de la femme.*

*En eux s'inscrit le courbe firmament,
Ils sont les pôles de la mappemonde,
Et rejoints par un mutuel aimant
Mystiquement l'un sur l'autre se fonde,
Et l'un console l'autre, qui l'émonde.
A la Pensée oreiller souhaité !
Consécration de la Volupté !*

(*) Un homme, nu, est agenouillé, les bras inertes, devant une jeune fille nue dont il touche du front le sein.

C'est le suprême et total anagramme,
La divinité de l'humanité :
Le Front de l'homme et le Sein de la femme.

Rite sacré, symbolique et charmant,
Ma prière : O grande sœur blanche et blonde,
Laisse qu'agenouillé pieusement
Devant toi debout, Marie ou Joconde,
Je pose ma tête où l'avenir gronde
Sur la gorge que la virginité
Bat de son flot d'éphémère léthé !
Que la candeur à mon ardeur s'enflamme
Et montrons ensemble au ciel enchanté
Le Front de l'homme et le Sein de la femme.

ENVOI

Rodin, révélateur de la Beauté,
Tu nous as dit toute la vérité
Quand ton ciseau enivré de ton âme
A réuni dans l'infini sculpté
Le Front de l'homme et le Sein de la femme.

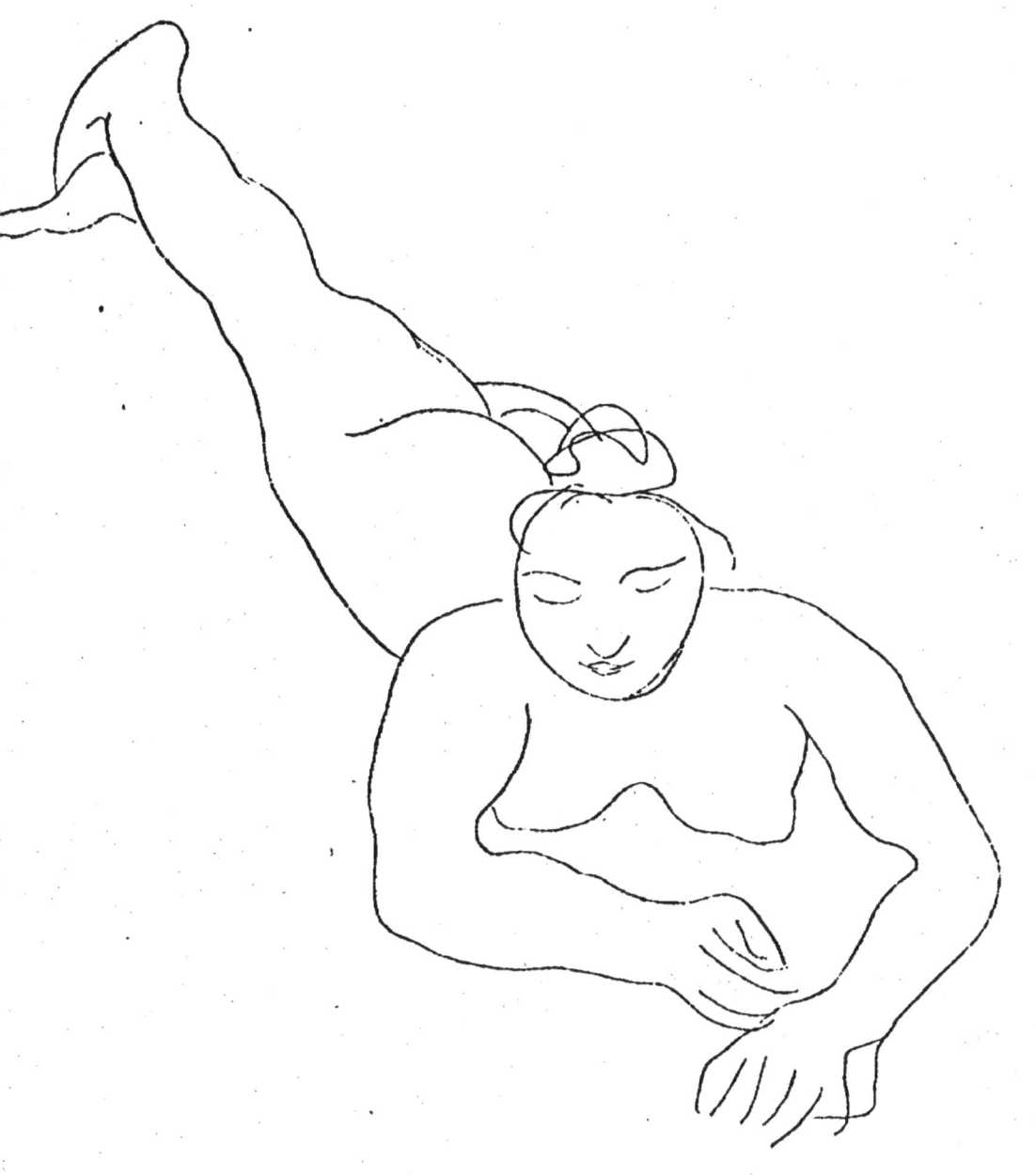

Auguste RODIN ! Il semble, ce Nom, tant il est devenu significatif, lui-même constituer le plus bel hommage qu'on puisse rendre à l'homme qui le porte. Il n'en est pas de plus glorieux, à cette heure. Il appartient à la catégorie des noms, infiniment rares à toutes les époques, en lesquels se synthétise et comme se cristallise ce qui persiste d'éternel dans l'homme en dépit du temps, ce qui relie entre eux les siècles. De tels noms nous rassurent comme d'éclatantes démonstrations de notre immortalité ; ce sont de précieux messages que nous nous honorons d'adresser à l'avenir, — et ce sont encore des mots d'ordre, des mots de ralliement. On peut les jeter en défi aux minutes de lassitude, — une vertu réconfortante émane d'eux. On peut les prononcer devant un inconnu, ils font de la lumière, et deux membres de cette grande famille dispersée des vrais artistes, d'où qu'ils viennent, se reconnaîtront certainement et tout de suite à la façon dont l'un aura dit et dont l'autre aura écouté le nom de Rodin.

ce que je voudrais essayer de préciser, ce soir.

I

L'œuvre de Rodin est une œuvre, à la fois, de révolte et de piété.

Révolte sereine et piété ardente.

Il s'est affranchi, il a libéré son art de mille sujétions, artificielles, mais très fortes, qui représentent, par une transposition rigoureusement exacte, la correspondance du mensonge social au mensonge académique. — Car, de même que la société actuelle fonde sur des principes inhumains les relations des hommes, l'École astreint à des lois factices l'étude de la Nature. — Cette fiction stérile de règles fixant la somme des attitudes belles et de recettes en permettant la reproduction, Rodin l'a détruite. Il a deviné, par l'étude il s'est convaincu, par ses œuvres il enseigne que la Nature tout entière, partout et toujours, est belle.

— Mais : « Elle seulement », ajoute-t-il.

Maîtresse unique ; maîtresse absolue. — Maîtresse, toutefois, dans les deux sens du mot : la Reine, aussi l'Amante. L'artiste lui obéit avec volupté et la possède avec religion. Il n'accepte d'ordres et de conseils que d'elle, mais il veut aussi qu'elle lui livre tous ses secrets ; et si, aux heures de contemplation, il la vénère avec une sorte de mysticisme extatique, aux heures d'étude, d'action, il l'attaque, il la pénètre, il

l'étreint avec l'ivresse de l'amour triomphant ; tous les secrets que la maîtresse a laissé surprendre au contemplateur, le réalisateur en abuse pour vaincre, et même sa caresse est celle d'un conquérant. — Cette extraordinaire sensualité spirituelle a été notée bien souvent ; c'est Jean Dolent qui l'a le plus vivement définie : « Rodin, dit-il, c'est l'esprit en rut. »

Parti à la conquête de la Nature avec cette conviction que tout d'elle est précieux et désirable, Rodin l'a voulue tout entière. Il a voulu dire et ses grandes péripéties de l'Amour et de la Pensée, de la Joie et de la Douleur, et jusqu'aux moindres détails de ses manifestations perpétuellement renouvelées et variées, la retrouvant chaque fois totale en son indivisible unité, percevant par la logique de son art que le mystère du monde est dans le mouvement d'un bras, saisissant — comme l'anatomiste dans la cellule organique — que la vie infinie se résorbe (pour en irradier) dans le modelé d'un muscle, et que tout vient de tout et rejoint tout, que la vie n'est pas interrompue entre les êtres, que la commune lumière où ils baignent fait de tous les corps un seul corps, qu'un geste est déterminé par une multitude d'autres gestes et en détermine à son tour une multitude d'autres, que tous ces éléments différents sont subordonnés à l'harmonie de l'ensemble et que cette harmonie résulte de la vérité individuelle de chacun de ces éléments. Voilà quelques-unes des premières leçons que la Nature donne à l'artiste épris d'elle. Rodin les a écoutées avec une docilité pieuse, mis en pratique avec une fidélité minutieuse.

On demande : Quelle est dans tout cela sa

part personnelle de création, d'invention ? — Je pourrais me contenter, pour toute réponse, de montrer son œuvre, cette sculpture qui serait (degré, même, de talent à part) sans analogue dans le monde si elle n'avait suscité un peu partout des imitateurs. Mais recherchons, je le veux bien, la part d'invention de Rodin ; seulement, sur ce mot : *Invention*, évitons de nous tromper. Rodin lui-même se défend de jamais inventer. A ses propres yeux, sa seule gloire est de mériter ce titre que les admirateurs de Giotto lui donnèrent : Disciple de la Nature. Or, c'est tout juste dans la proportion de sa docilité, de sa fidélité, que le disciple de la Nature est inventeur. Inventer, ce n'est pas faire quelque chose avec rien, c'est produire à la lumière la merveille qui, cachée dans les ténèbres de la matière ou de l'esprit, était jusqu'alors comme si elle n'était pas. Dans ce sens, qui est le vrai, l'Eglise chrétienne dit très bien : L'Invention de la sainte croix. La Beauté et la Croix existaient avant ceux qui les trouvèrent ; mais ils les ont inventées parce qu'ils les ont cherchées où elles étaient.

Et c'est ainsi que l'artiste invente ; idéaliste ou réaliste, c'est toujours dans les entrailles de la Nature qu'il faut qu'il plonge pour y voir ce qu'avant lui personne n'avait vu et ce que lui seul y peut voir. Car la Nature, telle que l'artiste la voit, n'existe que pour lui, sinon en lui seulement. — Rodin se trompe : ce fidèle observateur de la vie est, de par sa fidélité même, un grand inventeur. Cette Nature, qui se meut librement devant lui, et qu'il étudie, lui, passionnément, est-ce donc qu'il prétende lui donner un double ? — Non ! Et pourquoi faire ?

Mais chacun des *instants* de la Nature est à la fois le point de départ et l'aboutissement d'une infinité d'autres instants qui sont inscrits dans une vibration de lumière, dans un tressaillement de nerf ou de muscle. Saisir et dire toute, SANS L'INTERROMPRE, cette vie indivisible et multiple, c'est inventer, c'est créer. Et telle est la part sublime d'invention, chez Rodin : *il n'interrompt pas la vie!* Il a trouvé le secret de pétrir la statue vivante de la vie! de *la vie en mouvement!*

— Ces mots, je crois : *Il n'interrompt pas la vie en mouvement*, peuvent suggérer ce qu'il y a d'essentiel dans l'originalité de Rodin. Il doit, je pense, au désir d'exprimer les corps en mouvement, dans les relations de leurs parties entre elles *et avec l'atmosphère* et dans la subordination de leurs détails à leur ensemble, ses plus précieuses découvertes. Le Mouvement! Rodin a l'amour, le sens et la science du mouvement (*) à un degré prodigieux, unique. C'est, de ses grandes qualités, celle qui provoque le plus vite la surprise, l'admiration. Et il ne se contente point, pour exprimer le mouvement, des *apparences* du geste.

Il recherche *l'origine* et le *retentissement* du geste sur le corps tout entier, parvenant ainsi aux sources mêmes du sentiment. Il travaille à ses figures de tous les côtés à la fois, répartissant la masse en larges plans simples, puis

(*) Il est inévitable que je me rencontre, dans ce rapide essai sur la technique de Rodin, avec les meilleurs des écrivains qui en ont traité déjà — MM. Mirbeau, Geffroy, Roger Marx, Camille Mauclair — et que le lecteur se souvienne d'eux en me lisant.

modelant ensemble toutes les silhouettes de ces plans pour obtenir ce qu'il définit lui-même « un dessin du mouvement dans l'air ». Il n'y a là ni harmonie préconçue de la forme, ni recherche de style et ce n'est, en effet, ni par le style, ni par l'harmonie que Rodin triomphe. Mais il y a une préoccupation primordiale de synthèse. Elle obéit, dans l'exécution, à un instinct de puissant réalisme, et, dans la conception, à ce sens mystérieusement divinatoire de la communauté de nature qui relie tous les êtres par une arabesque universelle, à je ne sais quelle prescience de l'essence secrète qui luit dans chaque vivant par delà sa forme sensible, et qui est la Vie elle-même.

Elle ne se livre pas tout de suite, la Vie, aux doigts amoureux du sculpteur. Il lui faut la poursuivre dans ses sources cachées, la soumettre, la réduire ; il y procède par gestes enveloppants, comme un prêtre, aussi comme un séducteur.

Pour lui préparer un terrain, une atmosphère où elle puisse consentir à se livrer, à s'épanouir, Rodin exagère, amplifie systématiquement certaines lignes du modelé, celles qui sont chargées de dire le mouvement principal, celles qui provoqueront et gouverneront la lumière, pour donner le plus d'énergie possible à l'expression voulue.

Ce sont, ainsi, les lois mêmes du Réalisme le plus sincère qui conduisirent cet artiste étonnamment lucide à une certaine déformation des apparences du Vrai, destinée à le faire surgir dans sa réalité intense. — Mais ces parties expressives, volontairement outrées, il faut les maintenir en juste proportion avec les autres

parties de la figure, pour respecter l'équilibre de l'ensemble, — et il faut néanmoins leur garder leur sens de « renforcement », sans quoi l'amplification, se généralisant, cesserait d'être significative, arriverait à l'énorme et dépasserait la grandeur. Savamment, obstinément, passionnément, l'artiste creuse dans le bloc de terre, ajoute, enlève, fouille dans cette nuit tangible où son esprit voit le principe lumineux et vital. Opération, sans doute, la plus difficile de toutes : il s'agit de *subordonner, selon le sens du mouvement, sans les sacrifier, les parties outrées à la silhouette totale de l'œuvre.* Pénible et long travail ; mais la Vie est au bout de l'effort, et c'est bien elle que le génie invente enfin, dans la minute éblouissante de la victoire, quand le bloc, pétri et repétri, ridé, griffé, torturé, tout à coup palpite et pantelle, vivant !

Je dois sans doute m'excuser de vous retenir si longtemps (encore que je m'interdise des développements indiqués) à la technique de Rodin. Sans la connaissance, au moins générale, de cette technique, on ne saurait pleinement jouir de la beauté de son œuvre, ni même d'aucune belle sculpture.

Car, remarquez-le : la technique de Rodin, c'est celle de tous les grands sculpteurs. Les lois qu'il a trouvées étaient connues des Égyptiens, des Grecs primitifs et des Gothiques. Eux aussi obéissaient avec une docilité raisonnée et passionnée à la Nature ; eux aussi exagéraient arbitrairement certaines lignes pour donner à l'expression du mouvement principal plus d'intensité, puis subordonnaient les détails à la silhouette. Ce sont là des observations qu'on peut aisément faire sur les chefs-d'œuvre qui

nous restent de la statuaire antique et médiævale, et ainsi s'explique ce qu'il y a de si singulièrement formidable, de si invinciblement vivant dans les fragments mêmes de cette statuaire mutilée.

Et les Grecs savaient aussi — autre inestimable secret que Rodin retrouva — mêler leur sculpture à l'air, la maintenir en équilibre dans la lumière vibrante, en relation avec les objets environnants. Motif, ou l'un des motifs par lesquels ces plâtres, à des yeux ignorants, ou inavertis, ou insensibles, semblent inachevés.

Sachons mieux voir. Leur aspect, parfois, morcelé, l'apparence de débris que quelques-uns d'entre eux affectent, fut voulu en vertu d'une logique supérieure ; si le sculpteur n'a pas permis à notre attention de s'égarer, s'il l'appelle despotiquement sur tel point, s'il lui défend de s'attarder sur tel autre, il sait ce qu'il fait et nous avons tout bénéfice à lui obéir. — Eh ! non, ils ne sont pas inachevés, ces morceaux, — mais ils ne sont pas *isolés*. Rodin n'interrompt pas la vie, vous disais-je, et comme il a pris son œuvre dans la vie, *c'est dans la vie qu'il replace son œuvre*.

Ne pensez donc pas qu'il se dispense de finir, ou encore qu'il n'a pas besoin de finir. Même sous cette forme admirative un tel jugement serait une façon d'ingratitude ; car, si le morceau ne vous paraît pas achevé réellement, c'est que vous l'avez regardé superficiellement ; ce que vous preniez pour une ébauche, regardez mieux, c'est précisément une œuvre très poussée, et c'est parce qu'elle est telle qu'elle paraît susceptible de développement : comme la vie elle-même. Ici se livre la seule acception

vraie (s'il en a une, en art) du mot « finir ».
C'est : rejoindre la vie, qui ne commence et ne
s'achève jamais, qui est en développement per-
pétuel. Autrement compris, le même mot ne
pourrait avoir qu'un sens négatif, le sens de la
mort ; et c'est bien ainsi, en effet, que l'en-
tendent inconsciemment les sculpteurs médio-
cres, ou de l'Institut : ils finissent, — c'est-à-
dire qu'ils isolent leurs œuvres de la vie, —
c'est-à-dire qu'ils donnent à leurs œuvres les
caractères de la mort.

II

S'il me fallait, maintenant, faire l'histoire de
l'artiste et de son œuvre, ce serait, au point de
vue extérieur, le douloureux récit d'une lutte
âpre, perpétuelle, de l'Invention inépuisable
contre l'Incompréhension impitoyable.

On n'a tenu compte à Rodin d'aucun de ses
efforts. Chacune des manifestations nouvelles
de sa pensée a eu les caractères d'un début.
Avec une indignation souvent très bien jouée,
on a défendu contre lui les intérêts de l'Art.
Chacun de ses chefs-d'œuvre a été, dans sa
nouveauté, un sujet d'émeute ou l'objet de
répugnantes risées. Comme tous les grands
initiateurs, comme Balzac et Delacroix, comme
Wagner et Mallarmé, Rodin a été traité de fou
et de mystificateur.

Son œuvre, l'honneur d'un peuple et d'un
siècle, aura été produite dans l'hostilité quasi
universelle. Nul n'aura été plus que lui méconnu
par son époque.

Il en souffre, elle expie, et le monde est lésé...

Vraiment, on ne sait de quoi est faite l'immense gloire de Rodin. Ni la foule, ni même ce qu'on nomme l'élite, ne la lui ont donnée. Certes, il a fallu qu'elle jaillît avec fatalité de sa propre poitrine !

Mais, on peut le croire, ces tristesses appartiennent au passé. L'heure de la victoire définitive sonne. L'artiste lui-même en voit l'augure dans l'accueil qui lui est fait par la Belgique, car cette bonne ville de Bruxelles, où il a vécu jeune, où il a beaucoup travaillé, où il a étudié de près l'œuvre des vieux maîtres flamands, où il a tant de souvenirs, tant d'amis aussi, où il se retrouve avec joie.

Et c'est ici, dans cette patrie, presque, de ses premiers rêves d'art, qu'il serait opportun de faire, après le poignant récit de l'histoire extérieure, l'histoire intérieure de l'artiste et de l'œuvre.

Radieuse histoire, celle-là. C'est celle d'un développement constant et un dès le premier effort, d'une émancipation successive, d'une jeunesse peu à peu et vaillamment conquise.

Ce qu'il faudrait surtout montrer, ce qui est (pour tous), dans la carrière de Rodin, un grand enseignement, c'est l'unité de caractère au service de l'unité de la pensée. Tant qu'il eut à chercher la vérité, il ne se laissa par rien distraire de sa recherche. Quand il l'eut conquise, il ne se laissa par rien distraire de sa conquête et n'eut d'autre souci que de l'approfondir et de la développer.

« J'ai eu beaucoup de peine, avoue-t-il volontiers, j'ai osé tout doucement. Devant la nature,

à mesure que je la comprenais mieux et rejetais plus franchement les préjugés pour l'aimer, je me suis décidé, j'ai essayé. L'étude des antiques m'a encouragé, et la sculpture du moyen-âge, aussi belle que celle des Grecs... Chacun interprète la nature dans le sens qu'il aime ; j'ai fini par me préciser le mien. » Ceux qui l'ont entendu reconnaîtront ici la sérénité particulière de sa parole.

Et au sommet de sa carrière et de sa gloire, au moment de la lutte la plus rude qu'il ait eu à livrer, quand les boulevards et les journaux n'avaient pas assez de railleries pour son admirable statue de Balzac, avec la même sérénité il expliquait sa pensée : « Je crois être dans le vrai, » disait-il alors à un écrivain, M. Mauclair, qui a noté ces paroles. « Quand on a emporté mon groupe en marbre du *Baiser*, il a passé devant le *Balzac* que j'avais laissé exprès dans la cour pour bien le voir sur le fond de ciel libre. Je n'étais pas mécontent de la vigueur simplifiée de mon marbre ; quand il a passé, pourtant, j'ai eu la sensation qu'il était mou, qu'il tombait devant l'autre, comme le torse célèbre de Michel-Ange devant les beaux antiques, et j'ai senti dans mon âme que j'avais raison, fussé-je seul contre tous. Mes modelés essentiels y sont, quoi qu'on dise, et ils y seraient moins si je « finissais » davantage *en apparence*. Quant à polir et à repolir des doigts de pieds ou des boucles de cheveux, cela n'a aucun intérêt à mes yeux, cela compromet l'idée centrale, la grande ligne, l'âme de ce que j'ai voulu, et je n'ai rien de plus à dire là-dessus au public. Ici s'arrête la démarcation entre lui et moi,

entre la foi qu'il doit me garder et les concessions que je ne dois pas lui faire. »

Cette attitude si fière et si simple fut celle de Rodin, toujours. Elle lui a coûté bien des amertumes. Il commence à connaître les justes et glorieuses conséquences de cette droiture inaltérable, de cette pure fidélité à soi-même, à ses convictions, à la vérité. Sans qu'il ait jamais menti à sa mission d'initiateur, de révélateur, sans qu'il ait cessé jamais de gravir sa pente naturelle pour solliciter la faveur du public, il voit enfin le public venir à lui. Il n'est plus seul contre tous. Les machinations mêmes dirigées contre lui tournent à son avantage. La jeunesse — la jeunesse d'abord, comme il fallait — lui a rendu un hommage enthousiaste ; le monde a suivi. Personne n'ignore plus, aujourd'hui, que Rodin est de la race lumineuse des hommes qui font l'honneur de l'humanité ; son nom est de ceux à coup sûr que citera l'histoire entre les premiers, quand elle cherchera les motifs qui nous permettent, malgré tant de douleurs et de hontes, de ne pas renier notre siècle.

Et voilà, puisque je me suis proposé de dire le sens de ce nom, voilà, en un résumé trop rapide, ce qu'il signifie, en effet, hautement et clairement, le nom d'Auguste Rodin !

L'art de Rodin — dont le groupe du *Baiser*, le monument d'Hugo et la statue de Balzac signalent assez justement la progression constante et les phases successives — rejoint le passé, en déduit les leçons les plus précieuses

pour l'avenir, et clôt le cycle pour le rouvrir. Il est, cet art, moderne essentiellement, étant à la fois très réaliste et très mystique, très païen et très chrétien, c'est-à-dire humain, avec la dualité de la nature humaine. Point d'art plus sensuel : voyez ses faunes et ses nymphes, ses stryges et ses sphynges, ses couples d'amoureuses, mais point d'art plus intellectuel : voyez son *Penseur*, voyez le monument d'Hugo, voyez ses nombreux bustes d'écrivains et d'artistes. Et, sensuel ou intellectuel, qu'il fouille la chair ou l'âme, qu'il griffe du frisson de la luxure les seins tendus, les croupes frémissantes, ou qu'il accoude sa songerie au bord de ce spectacle pathétique dont la Douleur et le Désir sont les acteurs éternels, il impose victorieusement, à qui sait voir, l'impression d'une magnifique et invincible Unité.

Il l'affirme, cette unité, jusque dans les tentatives les plus diverses et à travers un développement que rien n'arrête, que même l'avertissement des années paraît affermir et activer encore. Vous la retrouverez dans ses dessins au trait comme dans ses pointes sèches, comme dans sa sculpture la plus poussée. Elle persiste et se joue dans cette universalité qu'il partage avec tous les grands artistes, et qui lui permet de faire sienne toute technique, de comprendre tous les arts par le simple effort d'une transposition.

Naturellement, son influence sur ce temps est considérable. C'est celle d'un bienfaiteur. Bien des choses dateront de Rodin, toutes positives, fécondes. Ce n'est pas seulement la sculpture qu'il aura renouvelée ; le peintre apprend beaucoup, le poëte aussi, en étudiant l'œuvre

de ce sculpteur. L'amour et le sens de la Vie s'exaltent et se purifient à son contact.

Et, dans l'atmosphère généreuse qu'on respire autour de ce confident de la Nature, l'artiste et le poëte se persuadent qu'il n'y a pas deux vérités, comme il n'y a qu'un art, que l'unité est au terme comme à l'origine de tout. L'Art proclame que la Forme est une et la Philosophie démontre que la Substance est une ; ainsi, des analogies rayonnantes rejoignent, sans les confondre, le domaine de la raison à celui de la sensibilité… et de l'excellente statuaire « serait de la philosophie bien faite ».

Si un mouvement nouveau, *collectif* — le désirable ! — s'affirme dans les pensées, puis dans les œuvres des poëtes, des artistes, qui tende à réconcilier la Vie et la Beauté divorcées par l'erreur d'un faux semblant de civilisation et d'une réalité de barbarie, — ce mouvement vérifiera ses certitudes selon la mesure où il sera en harmonie avec les doctrines et l'exemple de ce Précurseur. Il nous a donné le signal et, de par l'autorité du génie, l'ordre du *retour à la Nature*, aux principes certains et oubliés. L'avenir nous appartiendra dans la mesure, dis-je, où nous aurons compris ce signal, cet ordre, — dans la mesure aussi où nous aurons aimé celui qui nous les donna.

Arcis-sur-Aube. — Imprimerie Frémont.

EN VENTE A LA MEME LIBRAIRIE:

LÉON MAILLARD
AUGUSTE RODIN
STATUAIRE

Cette étude, la seule complète publiée sur l'éminent artiste, forme un beau volume in-4°, illustré de nombreux dessins inédits d'Auguste Rodin, de gravures à l'eau-forte et sur bois de MM. Ch. Courtry, Léveillé, Lepère, Bertrand, etc., et d'héliogravures en noir et en couleur, représentant les œuvres principales du maître sculpteur.

Prix : **25** francs

ARSÈNE ALEXANDRE
LE BALZAC DE RODIN
Couverture illustrée

0 fr. 60

www.ingramcontent.com/pod-product-compliance
Lightning Source LLC
Chambersburg PA
CBHW030126230526
45469CB00005B/1813